我與防彈的秘密手帳

U0065262

Connect BTS, Connect Me.

CONTENTS

PART

1

愛上防彈的花樣年華

我想拋出一個問題給各位，你的名字是甚麼？
甚麼可以讓你熱血沸騰？甚麼可以使你幸福快樂？
請說出你的故事，無論你是誰、你從何而來、你的膚色為何、
你的性別認同為何，我想要傾聽你的故事和你的信念，
請大聲的說出來，並找回屬於你的名字以及聲音。—— RM

現在就讓我來告訴防彈「我是誰」，還有屬於我與他們的故事……

我 的 小 檔 案

我的名字是 ✕

可以叫我暱稱 ✕

我的生日是　　　　　我的星座是

　　　／　　　／

什麼時候成為 ARMY

　　　／　　　／

我的防彈入坑曲

歌名 /

專輯名 /

年份 /

第一次聽到這首入坑曲的感受

我的本命是：　　　　　　　　　　兒子是：

喜歡他的原因是：

我的副命是：　　　　　　　　兒子是：

喜歡他的原因是：

我最喜歡的防彈歌曲

我最喜歡的防彈專輯

我最喜歡的防彈 MV

我最喜歡的防彈舞台表演

我最喜歡 Rap Line 的歌

我最喜歡 Vocal Line 的歌

我最喜歡的成員 solo 曲

我最喜歡的 BT21 角色

我最喜歡的歌詞

參加過的防彈演唱會

我擁有的防彈專輯

「學校三部曲」系列專輯

- [] 《2 COOL 4 SKOOL》（夢想）
- [] 《O! R U L8, 2?》（幸福）
- [] 《Skool Luv Affair》（愛）

- [] WINGS
- [] YOU NEVER WALK ALONE

- [] DARK & WILD

花樣年華（青春三部曲）系列專輯

- [] 《花樣年華 pt.1》
- [] 《花樣年華 pt.2》
- [] 《花樣年華 Young Forever》

「Love Yourself」系列

- [] 《Love Yourself 承 'Her'》
- [] 《Love Yourself 轉 'Tear'》
- [] 《Love Yourself 結 'Answer'》

「Map Of The Soul」系列

- [] 《Map of the Soul: Persona》
- [] 《Map of the Soul: 7》

關於防彈的重要事件，
妳都記住了嗎？
把它們記錄起來，
準備每年的生日應援活動吧！

防彈少年團的團名意義

阻擋像子彈一樣的批評與時代偏見的音樂團體

出道日期：　　　/　　　/

出道專輯：

出道曲：

RM 金南俊　181 公分

生日：　　　/　　　/

星座：

團內擔當：隊長・Rapper
詞曲創作・語言翻譯

Jin 金碩珍　183 公分

生日：　　　/　　　/

星座：

團內擔當：Vocal・大哥・美食家
Worldwide Handsome

SUGA 閔玧其　174 公分

生日：　　　/　　　/

星座：

團內擔當：Rapper
詞曲創作・實權

7 位成員小檔案

▶▶▶▶▶▶▶

hope 鄭號錫　177 公分

生日：＿＿＿／＿＿＿／＿＿＿

星座：＿＿＿＿＿＿＿

團內擔當：Rapper・編舞隊長
　　　　　詞曲創作・散播希望

min 朴智旻　173.5 公分

生日：＿＿＿／＿＿＿／＿＿＿

星座：＿＿＿＿＿＿＿

團內擔當：Vocal・舞蹈
　　　　　招募仙子・弟控

V 金泰亨　179 公分

生日：＿＿＿／＿＿＿／＿＿＿

星座：＿＿＿＿＿＿＿

團內擔當：Vocal・舞蹈
　　　　　世首帥・攝影專長

JungKook 田柾國　178 公分

生日：＿＿＿／＿＿＿／＿＿＿

星座：＿＿＿＿＿＿＿

團內擔當：Vocal・舞蹈・忙內
　　　　　繪畫・影片製作

愛上防彈之後，是不是很想學韓文，好聽懂他們直播時所說的話？
那麼就跟著防彈一起投入韓文的世界，先從最心愛的這些名字開始吧！

防彈少年團 / Bangtan Sonyeon Dan

방탄소년단

ARMY

아미

方時赫 / Bang Si-Hyuk

방시혁

金南俊 / Kim Nam-joon

김남준

金碩珍 / Kim Seok-jin

김석진

閔玧其 / Min Yoon-gi

민윤기　　　민윤기

鄭號錫 / Jung Ho-seok

정호석　　　정호석

朴智旻 / Park Ji-min

박지민　　　박지민

金泰亨 / Kim Tae-hyung

김태형　　　김태형

田柾國 / Jeon Jung-kook

전정국　　　전정국

Learn! KOREAN（跟著防彈學韓文）在 Weverse APP，
身為阿米一定要好好學習啊！

PART

2

Love You, Love Myself

防彈：「因為阿米，讓我想要成為更好的人。」
阿米：「因為防彈，讓我想要成為更好的人！」
因為彼此的鼓勵與支持，屬於我們的銀河才會如此燦爛美麗。

我的夢想是什麼？我的動力在哪裡？
我有好好愛自己嗎？

「Please use BTS to love yourself.」
—— Love Yourself World Tour In New York

喜歡防彈的三個原因 ♡♡♡

♥

♥♥

♥♥♥

我受到防彈的影響而有什麼改變？

積極度

個性

價值觀

人生觀

我與防彈的 夢想約定

我的人生目標

www.bts.20130613.army.com/life goals

近期：

中期：

長期：

我的勵志小語

www.bts.20130613.army.com/motto

追彈過程中印象最深刻的一件事

想像一下，如果妳的本命出現在面前，
跟妳對話 3 分鐘，妳會希望他對現在的妳說什麼呢？

想對成員說的話

dear RM

My name is R
是我記憶中同時也為人質知的「我」
為了表達我自己而產生的「我」
或許我一直以來都在欺騙自己 But 我不會感到羞恥
因這就是我的靈魂地圖 ——— <Persona>

dear Jin

太愛 in this world
月間發亮的自己
無比珍貴的靈魂
現在才明白
I love me
真不完美
依然最美麗
 the one
should love
—— <Epiphany>

dear SUGA

Dream
願到行相伴
盡心直到
…今夢境
Dream
願不論
…同意
都懷真心感恩
Dream
願就從盡頭
終會盛開綻放
Dream
願起點渺小，
最後終將
強大無比
—— <So far away>

dear j-hope

解答來自
我內心的聲音
絕無僅有的
HOPE
絕無僅有的
Soul
絕無僅有的
Smile
絕無僅有的 你
讓我更加確切
這一切的原因
就是那
不曾改變的我
—— <EGO>

dear Jimin

你是我的抗毒素 挑救我
我的天使 我的世界 我是那隻三毛貓
為了來見你一面 Love me now touch me now —— <Serendipity>

dear V

在月光
走過的公園
將我的感情
一一寫下
寫進這首
給你的歌
在月夜的
閃爍下
響起一次次
快門聲
——〈風景 / Scenery〉

ve your galaxy
...彈奏的旋律
放的銀河裡
1且星
門裡耀光明

...蜜的墨頭
法現
...
...畫那的
...的位置
...愛的理由
〈Magic shop〉

dear Jung Kook

我與防彈的
紀念照片

（自由張貼）

就是要追尋他們到天涯海角！每一張照片都是滿滿的愛，記得要標註時間、地點和主題，成為以後最美的回憶。

我與防彈的
紀念照片
〈自由張貼〉

我與防彈的
紀念照片
〈自由張貼〉

就是要追尋他們到天涯海角！每一張照片都是滿滿的愛，
記得要標註時間、地點和主題，成為以後最美的回憶。

PART

3

Map of BTS 防彈地圖

尋找自我的旅程，最後依然回到原點
到頭來，該尋找的就是一切的開始，即所謂「靈魂的地圖」。
每個人都擁有，但誰都找不到的它
現在的我，要開始跨步追尋。── ＜ Epiphany MV 結語＞

這裡記錄著他們說過的話，這裡留下我為他們付出過的痕跡，
這裡也暈染著我們共同流下的淚，
懷著最初的悸動，一起走向下一個──七年。

讓 BTS
成為韓國大勢男團的幕後推手——方時赫

K-POP 獨特的練習生文化，在這種體系中，從發掘成員到實際出道之間需要經歷過數年懷抱理想的『偶像訓練』。請問您一開始是如何發掘出其中成員，又是如何去進行培訓的呢？

最初是我們公司內的一位製作人——Pdogg 帶了 RM 的表演 DEMO 給我，他說：「這就是現在年輕人會喜歡的。」那時候的 RM 才 15 歲（現在擔任 BTS 的隊長以及主 Rapper）。當下我沒有過多猶豫，就決定簽下了他。

起先我是打算組一個嘻哈團體，而不是偶像團體。不過在市場背景的考量下，我認為 K-pop 偶像團體的模式會更具有意義。這也導致了當時許多追求嘻哈音樂的練習生紛紛出走，因為他們並不想加入偶像團體，但只有 RM、SUGA 和 J-Hope 留下來了，而他們後來也成為 BTS 的音樂擔當。在此之後，我們通過試鏡，陸續挖掘出具有偶像特質的成員加入，BTS 才漸漸成形。

您認為是什麼樣特性，使 BTS 能夠開創其不同凡響的道路？

BTS 用他們的「真誠」、「堅持」和「能力」去體現出這個時代的精神。當 BTS 逐漸凝聚成偶像團體的時候，我向他們保證他們仍然可以追尋自己想要的音樂（包含 hip-hop）。正因為是 hip-hop，所以最能傳遞出他們的想法，所以公司並不會干涉其中。但若是他們不能表現出最真誠的一面，公司也會適時表達評論。我遵守對他們的承諾，也相信這會影響他們。我個人認為不是每個藝術家都能表達出自己的核心理念，但 BTS 在某些時刻，絕對都觸動了世界各地年輕人正在尋求的東西。

自從防彈少年團出道以來，他們從未突然改變風格和節奏，始終維持著一致性，我想正是這點說服了觀眾。他們從不避諱談論現在人所承受到的痛苦，且尊重多元化的正義、重視年輕人和邊緣人的權利，我認為是這些因素使他們獲得了成功。

The Mastermind Behind BTS Opens Up About Making a K-Pop Juggernaut BY *RAISA BRUNER*

您如何了解 BTS 的成員他們想在音樂中表達什麼，以及又是如何在社群媒體上展現自我？

老實說，倘若按照一般藝人的標準來看，那麼 K-POP 偶像在表演中展現出的技巧，可以說是如同特技表演了。為了能唱得完美，BTS 成員必須維持在最佳狀態，這全仰賴我們高強度的重點式培訓。

儘管如此，我仍認為具備良好的社交能力是不可或缺的。當 BTS 的成員還在練習生階段時，對於社群媒體的經營常與公司意見產生分歧。公司的想法是：「希望 BTS 能夠採取相對保守的方式，畢竟現在社群媒體太容易留下痕跡，將來可能會對他們產生不良的影響。」當然對於年輕人來說是很難墨守成規，這部分確實產生了一些困擾，但我相信正確的態度應該是從錯誤中學習，所以我建立了一個相對自由的培訓系統。

在我們公司裡，我們投注了大量的心力教導練習生如何成為藝人，包含如何去經營社群媒體的部分。公司會提供藝人們大方向的概念，其後便讓他們自由發揮，同時也確保溝通的管道暢通，讓藝人們能向公司提出他們的需求。這無疑能讓他們能直接地向粉絲傳達誠意。自從 BTS 取得成功以來，我不斷改善練習生的培訓體系，使整個系統更接近學校，從旁提供指導和支持系統，並為學生提供了合作的機會。

旗下藝人關注他們所在意的議題及社會現象，這對您而言有什麼樣重要的意義存在呢？這似乎與 BTS 長期以來都在提倡「愛自己」的觀念，還有在聯合國中發表的演講，以及他們在心理健康等諸多話題上的開放態度不謀而合。

我認為是否要在社會議題上發表言論是個人的選擇，我唯一要求他們的就是必須『真實』，我無法接受他們把自己偽裝成其他樣貌，但是我或是公司都不能強迫藝人談或不談論任何社會議題。我始終認為**藝術是一種足以掀起革命的強大媒介**，所以我是希望我的藝人能在社會議題上暢所欲

言，盡情表達他們內在的想法，我從來不會告訴他們你應該或者不應該怎麼做。

我認為這是大眾對 K-POP 這一行有所誤解：公司對旗下藝人有一定程度的控制權。——事實上，我們不能這麼做。當藝人們想表達某些東西的時候，我相信公司所扮演的角色應該是去完善所要傳達的訊息，藉此表達出藝人最高的誠意，並且能夠帶來其經濟效益。

當然不能漏掉最重要的一件事，A.R.M.Y。從 Weverse（粉絲應用程序）和 Weply（電子商務平台）的開發到電影，您都在有計劃地吸引更多的粉絲。請問您認為 A.R.M.Y 們和 Big Hit 追隨者們是在追尋什麼樣的核心價值呢？

如您所知，很多人都稱 BTS 為 Youtube 時代的披頭四樂團，或者說他們是 21 世紀的披頭四樂團，儘管我感到十分榮幸，但我深知他們尚未到達那種水準。我相信這樣的讚譽包含

許多意義，就如同 BTS 在世界上形成的狂熱旋風，這是非常罕見的現象。

通過龐大的粉絲數量，BTS 得以重塑商業秩序，他們正在創造新的交流模式，並體現了某種時代精神，形成了一種新的音樂訊息。因此，這使許多人想起披頭四樂團。

我非常希望能夠保有這樣光榮的頭銜，並期許成為披頭四樂團那樣具有傳奇色彩的人物。BTS 能夠繼續活躍在全球性的舞台上，獲得大家的認同，讓我們更能夠朝這個目標邁進。很高興 BTS 在葛萊美頒獎典禮上獲得巨大的迴響，ARMY 們早就引頸期盼，BTS 能夠登上葛萊美獎的舞台並且大放異彩。我很榮幸能成為學院會員，所以我很願意與格萊美獎團隊進一步討論，我相信我們能有所貢獻。

本文譯自：
TIME《The Mastermind Behind BTS Opens Up About Making a K-Pop Juggernaut》BY RAISA BRUNER OCTOBER 8, 2019

BTS 聯合國大會演講

我是金南俊，也是 BTS 的隊長 RM。

能夠受邀出席談論關於年輕世代的重要論壇，為此感到相當榮幸。

從 2018 年 11 月開始，防彈少年團與 UNICEF 攜手將「愛人需從愛自己」作為信念，共同策劃＜ LOVE MYSELF ＞的計劃。同時也與 UNICEF 共同合作致力於＜ END VIOLENCE ＞活動，期望全世界的孩童能免於暴力威脅，而我們的歌迷付出相當大的熱情與實際行動，順利將這些計畫推動到世界每個角落，我們所擁有的歌迷相當地令人驕傲。

接下來，我想與在座的各位分享自身的故事。

我出生於韓國首爾的市郊，一個名為《日山》的城市。這座城市擁有河川流經，也有高低起伏的山丘，每年春暖花開之際更有美麗熱鬧的慶典活動，我在故鄉作為一個平凡的小男孩長大成人，時而抬頭仰望星空；時而做著天真爛漫的夢，小時候我也曾夢想成為拯救世界的超級英雄。

在我們出道前期的一張專輯＜ O!RUL8,2? ＞有過這樣一句歌詞「在 9 歲還是 10 歲時，我的心臟早已停止」。現在仔細回想起當時，那個時候剛好是最在乎他人想法的時期，那時的我，已不再抬頭仰望星空；不再獨立思考，將自己侷限於他人所設下的框架，同時也不再訴說自我，腦中只充滿他人的聲音。自此之後，沒有人真正的呼喊過我的名字，我也不曾呼喊過自己，我的心臟失去跳動，雙眼也不再真正看見，「我」以及「我們」都失去名字，成為不具名的幽靈

但事實上，我有一處避難所，那就是「音樂」。在我內心深處有股微弱的嗓音告訴我：「有我在，不要擔心閉上眼仔細聆聽。」但我在花費許多時間後，才能真正地傾聽音樂呼喊我的名字，就算當我下定決心成為防彈少年團出道後，也花了許多時間才真正地聽到自己。或許在座的各位難以想像，其實在我們剛出道時，是相當不被看好的新人組合，就連我們自己也想過要放棄。但慶幸的是我及其他的成員們都沒有放棄，一同走到這裡

□相信從今以後，無論未來有多少無□預測的考驗等著我們，也依然會繼□走下去。

　現在的防彈少年團能夠站上世界級□舞台巡迴演出，擁有百萬唱片銷量□紀錄，但我還是那個平凡的 24 歲□年，我能夠擁有這一切，都是因著□我身邊的成員們以及遍佈全世界的□RMY 的喜愛才能得以實踐。

　我可能在過往犯下錯誤，但昨天的□也是我，帶著那些錯誤與失誤成就□天的我；而明天的我也可能因著錯□得到成長，那也是我。曾有的過錯□失誤成就我的人生，將我磨成明亮□恆星，因此我決定接納自己、從愛□己開始，無論是過往的我、現在的□，還是未來的我，每個模樣我都將□著去愛。

　最後我想補充一點，在我們發行□LOVE YOURSELF ＞專輯，並開始□LOVE MYSELF ＞計畫後，能夠聽□來自全世界歌迷的聲音，告訴我們□「因為我們所傳遞的訊息，讓他們

可以面對人生困境，並開始試著愛自己。」這些迴響讓我們再次銘記自己的責任。而現在我們將要踏出下一步，我們已經學會愛自己的方法，現在將要試著訴說自己的聲音。

　我想拋出一個問題給各位，你的名字是甚麼？甚麼可以讓你熱血沸騰？甚麼可以使你幸福快樂？請說出你的故事，無論你是誰、你從何而來、你的膚色為何、你的性別認同為何，我想要傾聽你的故事和你的信念，請大聲的說出來，並找回屬於你的名字以及聲音。

　我是金南俊，防彈少年團的 RM，來自南韓的歌手，我與他人無異，在過往也曾犯下許多過錯，也依然害怕未來究竟該怎麼前進，但我依然會用盡全力的試著接納自己，一點一滴的試著愛我自己。

你的名字是甚麼？
Speak Yourself！

謝謝！

聯合國演講影片

演唱會頒獎典禮感言精選

南俊

「很謝謝大家成為 Epilogue 的那最後一片拼圖，當大家在拼湊屬於自己的花樣年華時，希望可以成為那一塊小小的拼圖。」

號錫

「真的很謝謝大家參與我的青春，我的花樣年華。」

柾國

「想要成為阿米們永遠的歌手，以後會為著成為那樣的歌手而努力的，謝謝大家。」

泰亨

「紅橙黃綠藍靛紫，紫色是最後一個顏色，他代表彼此信任、彼此依靠並相愛。是我賦予紫色的定義。」

「幸好我們身處沙漠，才能無止境的做夢」

碩珍

「我以前是很沒自信的人，但在跟成員一起成為防彈少年團之後，因為阿米才擁有自信，相信自己，才變成現在這樣厚臉皮的人（笑）。」

南俊

「最近的我，萌生想要成為更好的人的想法，因為阿米讓我這樣想。以前只是想成為可以做出好音樂，做出好舞台的人，但因為各位，讓我想要成為更好的人。

『我愛你』這句話賦予了多少含義，有著『我支持你』、『想成為你的力量』等等，帶有很多意思的一句話，而阿米給予我的愛，是我得到的愛之中，最棒的那份。

希望我也能夠成為，讓大家想要變成更好的存在的話，就是再好不過了。」

南俊

「當我們在世界各地巡迴的時候,得到很多熱情的款待,而很多人比起我們,更好奇我們的歌迷們,怎麼能夠如此的熱情,擁有令人讚嘆的影響力。我們能得到如此熱情的待遇,如果不是各位,絕對沒有辦法做到,真的非常謝謝大家。

並且我相信「年度最佳藝人」、「年度最佳歌手」這幾句話就足已證明一切。我們不會再痛苦難受,我們堂堂正正的,而且為此感到非常地驕傲。」

玧其

「今年真的是以做音樂的人來說,所能得到的成就都得到的感覺,不論是告示牌還是 AMA 以及 MAMA 的壓軸舞台,這一切都是因為有阿米在,才能得以實現的,再次跟大家致上感謝,我愛你們。

loveyourself lovemyself peace

泰亨

「首先,要先感謝看著轉播的我們成員的父母們,謝謝你們將我們養育長大。真的很不敢相信能夠得到這個獎,我們會更努力成為值得擁有這座獎的歌手。另外還有每到年末就會給我們如此美好豐盛獎項的阿米們,謝謝你們,就算我再次重生,阿米對我來說永遠是最珍貴的禮物。謝謝,我愛你們,真的謝謝大家。」

南俊

「若是我們的音樂、照片、影像能夠在各位的夢想、在各位的生命中幫助大家,使傷痛從 100 減為 99、98,能做到這點就是我們存在的最大意義。」

智昊

「真的很謝謝大家,剛剛柳乘龍前輩的介紹詞説道,每當我們站上這裡都會呼喊歌迷的名字,對我來說,這是理所當然的事,因為各位聽我們的音樂,欣賞我們的舞台,成為我們的理由,所以每當站上這個位置,必定要提到各位。

而在這裡要跟各位説,今年我們會更努力,讓各位更幸福的,謝謝大家給我們這個獎,謝謝大家。」

南俊

「以前的我，很討厭聽到有人問『過得如何？』

總是覺得，為什麼我們要說這些形式上的問候。但在最近看著 SNS 上的這些對話，我領悟到因為我們是人，才需要這些問候語。

現在當別人問起我『過得如何』時，我能夠跟他們說：『我過得很好。』

並不是因為我真的現在過的很快樂，我其實沒有改變，跟以前一樣，會因為令人心痛的話而痛苦；會因為痛苦的現實而難受。

正是因為各位的存在，我才能真心地對他人說這句話。

我希望各位都要牢牢記住，你們每一位的存在，成為了我與我們七名成員能夠快樂的原因。

以後，那些令我們心痛的話語或現實，那些非我們所願卻發生的事件，讓我們一起努力的面對並跨過它吧。

南俊

「各位，雖然到最後了，但我還是有些想講的話。無論是現場一同參與的歌手們、或是今年在歌壇創作音樂的音樂人們都相當優秀，所以我們能夠拿到這個獎項真的感到相當受寵若驚。今年也快接近尾聲，讓我們回憶一下當初好嗎？

2013 年的 MMA，大家還記得嗎，那時得到新人獎時，還以為是隱藏攝影機的整人鬧劇，而到了 2016 年，當時最先頒發的第一個大獎就是年度最佳專輯獎，原先好好坐著的我們，卻突然聽到＜ WINGS ＞在會場響起，大家都措手不及，以為又是另一個隱藏攝影機。而現在來到了 2019 年，在 3、6、9 的數字間，我們一同來到了 2019 的尾聲，轉眼間，防彈少年團已經出道七年時間。

老實說每當大型的頒獎典禮或是活動結束返家時，總有一股孤獨感油然而生。當我們從錄音室錄完歌曲，在練習室排練舞蹈，最後在這漆黑的地板上表演之後，常常陷入深思。我們還能夠做些甚麼呢，我們究竟在做的事情是甚麼？

但是點亮我們那些漫漫長夜的燈火，是各位。

我們也會靠著我們的力量，藉由我們能夠盡的全力，一一點亮各位的夜晚。」

玧其

「2019 年，我們真的相當努力地走到這裡，用盡全力、下定決心的努力了一整年。

去年的 MAMA 頒獎典禮時，成員們在舞台上哭的模樣還記憶猶新，真的真的很謝謝大家。

有時候，當下覺得痛不欲生，對未來毫無希望的那些時刻，隨著時間的流逝，某一天回想起來時，已經在不知不覺中能坦然笑著面對那已成為過往的片刻。

一年過去的現在，我們也都變得更加成熟也更加堅強，真的很謝謝阿米們。」

南俊

「另外，我想要對節目製作的全體工作人員，以及所有歌迷朋友、全體歌手的幕後工作人員們，致上謝意，今年一整年真的辛苦了，其實單靠我們自己，甚麼也做不了。

我們身為歌手就是不斷地創作音樂；不斷地在練習室練舞，希望能夠帶給與我們身處在同一世代的大家們一點力量與光芒。

我們也經常看著各位努力的模樣，不斷地告訴自己，『我們也要像那樣努力的活著』、『我們也要像那樣努力的發著光』。

謝謝各位給予的支持，大家都辛苦了，明年一年也請多多指教，謝謝大家。」

碩珍

辛苦了，以後的路也會有許多挑戰。
但你所付出的努力，我都明白，
因此你獨自所承受的一切，你也應當要比誰都了解。

碩珍

撐過眼前的難關，就能前往下一個挑戰。
每當我戰勝一個挑戰，就能得到全新的機會，
所以當屬於我的時刻來臨之前，會不停懈地迎向每一關。

「時常在想,防彈少年團所得到光榮碩果的終點會在哪裡呢?有時也會對隨之而來的負擔感到恐懼。面對這些來自各方的聚集關注跟喜愛,還有出自想要報答這些喜愛的心,理所當然地肩膀也會愈重。」

「但是,我是會因著成就感而得到喜悅的人,所以對於音樂作品,就算會感到害怕,它對我來說是最幸福的事,更是支持我的動力,所以我想要繼續挑戰下去。」

「雖然未來有很多無法預測的可能,但防彈少年團到底能夠到達什麼樣地方,現在真的無法探知,如果可以的話,我希望能夠讓全世界聽到我們的音樂,並成為用音樂帶給全世界人們以及歌迷感動的那種歌手。感覺現在已經漸漸開始,那種全新一個篇章已經翻開的感覺,這像夢的一天,我想永遠記得這一天,一輩子都記得。」

「因為一切來得太過突然,不知道要怎麼來面對,剛剛在上台時,回想起新人獎的情景,所以不禁紅了眼眶,當南俊哥講出『阿米們 謝謝』時,聽著大家的尖叫聲,我發自內心感受到大家都是跟我們帶著一樣的心情。

而其實在下台之後,很想一個人獨處,因為如果在成員旁邊,聽到彼此互道辛苦,拍拍肩膀時,更難掩情緒,因為這是大家一起努力的成果,所以覺得更感謝。每次在頒獎典禮時都能重新感受到,我們跟歌迷都擁有同樣的心情;同樣的想法,我們一起經歷了許多事情走到現在,雖然一直都知道彼此的心意,但在這一刻,卻更加重新體認這項事實。

現在比起『辛苦了』的安慰話語,更想對各位説『以後一起努力吧』。

希望無論是成員還是工作人員,都可以一起創造更幸福美好的未來。」

推特精選

南俊 2016.01.12

謝謝你與我一同成為我們的歌迷，而我也是你的歌迷，為你所獨自面對的孤獨與你的人生所應援。我將會在舞台背後；在工作室內，用音符撰寫下對你的情書，希望你能傾聽我的思念之音。

玧其 2016.01.10

我們都是善於偽裝強悍的人類，因此更加感受到自己的渺小，我雖是無神論者，但仍在心底殷切祈禱的，雖說我們的結局都已訂定，但期望這熱血沸騰的心永在，永不冷卻。

玧其 2014.08.23

自從開始創作音樂後，音樂之於我就是最重要且神聖之事，從不會敷衍了事。因此請放心地相信我們，從今以後也會讓大家聽到更好的音樂。

南俊 2018.03.10

讓我們成為彼此的依靠。

南俊 2016.08.30

I believe in your galaxy, ARMY

JIMIN LOG 2016.01.07

希望我們每天都能笑著，不是強顏歡笑的快樂，而是幸福快樂的笑著，期望未來的每一天我們都能開心地洋溢笑容。

玧其 2017.12.31

沒有夢想也沒關係，幸福就好

南俊 2014.09.27

我們都太過執著於「追求幸福」，或許到頭來所謂的幸福甚麼都不是。我們從不需要遵守自我開發的準則來改變自己，甚至你也不需要我所說的話語，你現在心底的答案就是解答。

防彈聚餐 柾國 2018.06.11

期望在遙遠的未來，回想起我們曾擁有的片刻將是幸福的。

防彈相關書籍

《德米安 彷徨少年時》
漫遊者文化

● 防彈正規 2 輯《WINGS》創作靈感來源

《風的十二方位》
木馬文

● 防彈＜春日＞MV 中
出現書中「Omelas」的隱喻

《海邊的卡夫卡》
時報出版

● 防彈＜ BUTTERFLY ＞歌詞
透露「海邊卡夫卡」的意涵

《榮格心靈地圖》
立緒文

● 防彈迷你六輯
《MAP OF THE SOUL: PERSONA》&
正規四輯《MAP OF THE SOUL: 7》
的構成發想

**《夢想路上，遇見防彈
與 36 位哲學家》**
三悅文化

● 詳細剖析防彈音樂作品中的哲學思考

**《藝術國度　防彈
起一場溫柔革命》**
三悅文

● 探討防彈與阿米
如何改變社會結構及藝術文化

**《BTS 防彈少年團成長
記錄_阻擋子彈版》**
三悅文化

**《BTS 防彈少年團成長
記錄_夢想青春版》**
三悅文化

● 細數 BTS 的崛起歷程，七位成員專篇介紹，最有系統的完整成長記錄

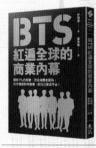

**《BTS 紅遍全球的商業
內幕》**
遠流出版

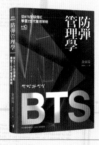

《防彈管理學》
蜂鳥出版

● 從行銷、經營學的觀點，
具體分析 BTS 成功要素

● 從 BTS 全球爆紅學習 Z 世代管理策略

《我愛防彈少年團 BTS》
大風文化

● 細數防彈出道以來歷程與各種成就，
防彈大小事絕不漏接

最受歡迎的防彈地圖

南俊的家鄉　**日山湖水公園**

防彈 WINGS
祈願瓦片　**江華島 普門寺**

南俊造訪首爾歷
史最悠久的書局　**大悟書局**

首爾觀光宣傳影片
拍攝地　**首爾路 7017**

Love Yourself
概念照拍攝地 (玧其)　**首爾林**

泰亨
花美男 Bromance 拍攝地
南俊的散步地點
(Reflection 歌詞提及)　**鷺島漢江公園**

玧其哥哥
開的咖啡廳　**Gongbech（空白咖啡）**

민알매

인산홀수공원

로라가

대오서점

서울로 7017

서울숲

순천만금
구도 순천

공백

日迎站　春日 MV
火車站拍攝地

舊花郎台站　南俊的
文青照拍攝地

注文津　You Never Walk Alone
專輯拍攝地
春日 MV 海邊拍攝地

峨嵯山　RUN!BTS EP.44
南俊與泰亨一起爬山
（峨嵯山小髒髒外號的由來）

慶州瞻星台　花樣年華 pt.1
概念照 拍攝地

釜山廣安大橋　BTS 2019 年
釜山粉絲見面會
（智旻與柾國的家鄉）

多大浦海水浴場　智旻 2016 年休假時
許下新年願望的地方

順天國家庭園
順天自然生態公園　南俊到此一遊

◀ 踩點尹東柱詩人公園

▼踩點春日拍攝地 日迎立

阿米
踩點照片

▼踩點春日拍攝地 春日樹

▲踩點花樣年華 Epilogue 拍攝地

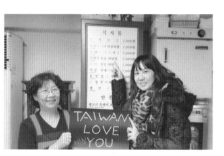

▲踩點姨母的店

▲踩點 NOT TODAY 拍攝地 華城

▶踩點日出 MALL

P.46 / P.47 K 提供

▶踩點日迎站、大悟書局（南俊簽名）

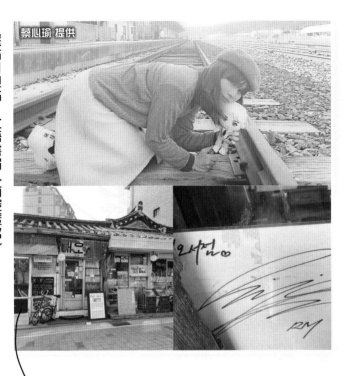

蔡心瑜 提供

2019.6.20 成為阿米，一直都是音飯，BTS 教會我要好好愛自己，他們說這世界即便對你不友善，你還是值得被愛的，聽著他們的歌，看著歌詞理解著他們所要傳達的訊息，這一切的一切都撫慰著我的心靈。曾經我是個憂鬱症患者總想著放棄一切，直到遇見了 BTS，他們沒有告訴我世界多麼美好，但是他們帶我看見世界另一種美好，身為阿米是一件非常幸福的一件事，愛上 BTS 是此生最美的選擇！

Vicky Chen 提供

▲《You Never Walk Alone》專輯拍攝地

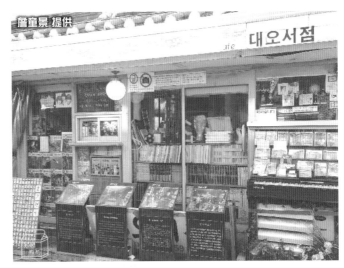

詹童景 提供

대오서점

▼▶踩點大悟書局

莫莉 提供

阿米與防彈的連結

購買專輯、收集海報小卡、參加演唱會、燈箱應援、爸爸兒子各種週邊……
阿米們用各種方式來表達對防彈的愛，也藉由 Connect BTS，來給自己追尋夢想的勇氣和力量，妳是不是也是這樣呢？

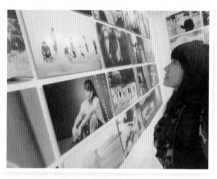

▲ 2015 年蝴蝶夢
防彈第一個官方展（K）

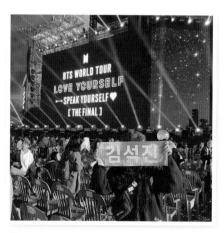

▲ 2015 年 11 月首爾場
台灣阿米應援花籃認證（K）

◀ 2019.10.27
SPEAK YOURSELF THE FINAL
首爾場（黃靖雅）

第一次的首爾場，第一次的抽票，第一次的韓國搖滾區

搶票到進入會場，一直覺得是一場夢，到現在 2020 了。當時的激動仍讓我印象深刻。到了會場還不是很進入狀況的我，看著諾大的會場，人山人海的景象震懾到我，很少看過這麼龐大的場面。天色有點暗了，MV 忽然停止播放，換成 VCR，天啊，這時候才驚覺演唱會真的開始了！還記得唱 airplane pt.2，泰亨沒有抓好麥克風 整個演唱會都讓我印象很深刻，回到了家還遲遲不肯睡覺，跟朋友談論著看似是夢卻真實的境遇……

人生中第一次住到同學家
第一次的演唱會
第一次失聲了整整一個月
太多的第一次，太多的值得留念；
太多的話想說，太多的欲說還休。

▲ 6 週年應援燈箱（兔兔）

▼ 2020 年 3 月
　SUGA 生日應援燈箱
　（兔兔）

成為 ARMY 已經三年了，看著他們一路以來，走過辛酸也走過輝煌，真的覺得很值得，讓我唯一最悔恨的就是沒有早點知道他們，陪伴他們走過更多花樣年華。

▼ 2020 年 2 月
　J-hope 生日應援燈箱
　捷運忠孝新生站（劉家筠）

▲ 2020 年 2 月
　J-hope 生日應援燈箱
　捷運台北 101/ 世貿站（劉家

沒辦法嫁給他們，
也請不來本人～
只好鵪子們代表 XDDD

▲婚禮置入（Orangemasa Li）

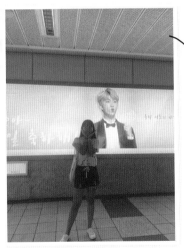

成為阿米之後的第一個燈箱

▲高雄捷運燈箱（王育慈）

▲
桃園場（陳玉敏）
2018.12.08
WORLD TOUR LOVE YOURSELF

因為＜春日＞這首歌正式入坑他
們（原本是音飯）謝謝他們告訴
我要認識自己和做自己，每天都
會聽他們的歌並搭配歌詞一起
看，整個身心頓時覺得舒服及療
癒。

▲收藏（陳筱晏）

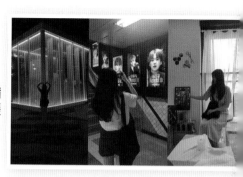

▶阿米留言箱
민 PD 專輯週年應援
Suga 專輯週年應援（Mavis）

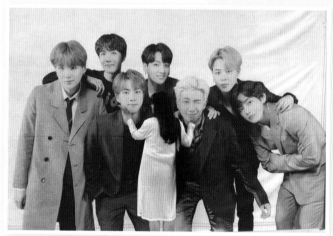

▲首爾五期見面會（Mavis）

第一次出國第一次去韓國
第一次去聽演唱會第一次迷上 KPOP
所有第一次都是獻給防彈
而這些就是證明
無比幸福能知道他們存在～感謝感恩

▲ 2019.10.26
SPEAK YOURSELF THE FINAL
首爾場（채정호）

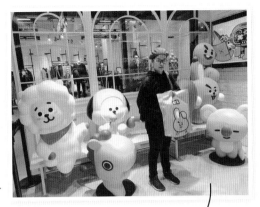

2020/02/13
情人節的前一天，去了想去
很久的 LINE FRIENDS 新光
三越 A11 店，這次的旅行就
為了去這裡，在這耗了很
久，快失心瘋，許多的東西
只能眼睜睜看著它在架上等
我下次再來買回它，開心的
逛完，提了一堆 BT21 回家～
期待下次的瘋狂掃購 😊

▼周邊收藏（Angely）

▲專輯收藏（Lingyu Qiu）

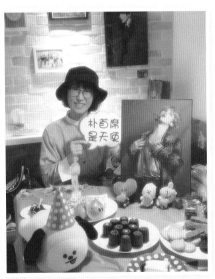

▲ 2019.10.13
劉震川韓潮吧智旻生日應援
（Shining Kuo）

▲ 2017 'TAETAELAND' 1st
EXHIBITION VANILLA SKY
（兔兔）

▲ 2018.12.08
WORLD TOUR LOVE YOURSEL
桃園場（兔兔）

▲ 生日應援杯套（兔兔）

▲ BT21 收藏（兔兔）

▶ 周邊收藏（林家岑）

我的每日每夜，
都有防彈的陪伴。
工作結束最愛回
家了，因為一個人
住，有他們在家，
覺得回到家都溫
馨 ☺

第一次出國就獻給了韓國瀰
當看到韓國土地時心臟的跳
動聲還一直印象深刻，看到
仁川機場時真的快哭出來
"哇～～防彈也曾經到過這裡
阿..."
要離開時也依依不捨，寒冷
的冬天也因為防彈而溫暖了
起來 ♥
PS: 排限定店排了兩小時，
但意外的精力充沛ㄎㄎㄎ

▲ BTS POP-UP：HOUSE OF BTS
韓國限定店（詹童景）

NOTE

NOTE

NOTE

62

You guys were our school,you guys were our dream,you guys were our happiness,you guys were our wings,you guys were our cosmos,you were our most beautiful moment in life.

你們是我們的學校，你們是我們的夢想，你們是我們的幸福，你們是我們的翅膀，你們是我們的宇宙，你們是我們的花樣年華。

—— **2019 05 05 LA Rose Bowl**

《我與防彈的祕密手帳》

編輯製作：三悅文化編輯部
翻譯・企劃協力：莫莉
感謝各位提供照片的阿米

——愛上防彈的每一刻，都是我的花樣年華，以花開始，以華結束——